CONOCE LA ÓPERA

José Vicente León - Rebeca Capella

Primera edición: Marzo 2014

Copyright 2014 José Vicente León, Rebeca Capella
ISBN 978-1-291-77940-0

CONOCE LA ÓPERA

Este libro ha sido realizado con la finalidad de dar a conocer la ópera de una forma sencilla y práctica. Podríamos extendernos de forma considerable, pero no es nuestra intención: ya existen innumerables libros al respecto. Nuestro objetivo es que los lectores se introduzcan de una forma clara y concisa en el apasionante mundo de la ópera.

Primeramente damos unas nociones para conocer las diferentes voces humanas y poder distinguirlas auditivamente. También dedicamos un espacio al vocabulario operístico, para comprender los términos más utilizados.

Citamos también los países que han sido cuna de la ópera, para finalizar con una relación de las obras operísticas más importantes.

Esperamos que disfrutes de este libro, tanto como nosotros al realizarlo.

José Vicente León - Rebeca Capella

Profesores de Conservatorio

www.elregalomusical.com

ÍNDICE

-La ópera

-Clasificación de las voces humanas.

-Vocabulario operístico.

-Ópera italiana.

-Ópera alemana.

-Ópera francesa.

-La reforma de Gluck.

-Ópera española.

-Ópera rusa.

-Otras óperas nacionales.

-Dirección escénica en la ópera.

-Relación de óperas.

LA ÓPERA

La ópera es un género musical teatral en el que una acción escénica es cantada y tiene acompañamiento instrumental.

La ópera es una obra destinada a ser representada. Varios géneros de teatro musical están estrechamente relacionados con la ópera, como son la zarzuela española, el *singspiel* alemán, la opereta vienesa y la *opera-comique* francesa.

En la ópera se une:

-La música: orquesta, solistas, coro y director.

-La poesía, por medio del libreto.

-Las artes escénicas, el ballet y la danza.

-La escenografía: pintura, artes plásticas, decoración.

-La iluminación y otros efectos escénicos.

-El maquillaje y los vestuarios.

La palabra opera significa "obras" en italiano. Es el plural de la voz latina opus "obra".

Algunos autores señalan como precursores formales de la ópera a la tragedia griega, a los cantos carnavalescos italianos del siglo XIV y a los intermedios del siglo XV (pequeñas piezas musicales que se insertaban durante las representaciones teatrales).

Dafne de Jacopo Peri fue la primera composición musical considerada opera, tal como la entendemos hoy.

Fue escrita alrededor de 1597 y fue un intento de revivir la tragedia griega clásica. Lamentablemente se han perdido la partituras de Dafne.

Una obra posterior de Peri, Euridice, de 1600, es la primera ópera que ha sobrevivido el paso del tiempo.

La primera ópera que aún se representa regularmente es *L'Orfeo* de Claudio Monteverdi, compuesta en 1607.

CLASIFICACIÓN DE LAS VOCES HUMANAS

Las voces humanas se clasifican en dos grandes grupos: voces femeninas y voces masculinas.
Y dentro de cada uno de estos grupos se ordenan de acuerdo con el timbre de cada una de ellas.
Estos últimos grupos se denominan "cuerdas", y en cada uno de ellos es posible distinguir una nueva división que agrupa las voces conforme a su agudeza y flexibilidad por un lado, y según su gravedad, grosor y profundidad por otro.

Voces femeninas

Las características generales de estas voces son su agudeza y su agilidad.

Soprano: Es la voz más aguda del grupo y se divide, generalmente, en los tres tipos que analizamos a continuación:

-**Soprano ligera**: Dotada de una extraordinaria movilidad, posee un timbre muy penetrante y una sonoridad brillante. Podemos encontrarla en papeles como la *Reina de la noche* de *La flauta mágica* de Mozart. En este grupo se incluye un tipo de soprano denominada de coloratura, que es aquella que, dotada de una agilidad especial, está en condiciones de realizar los más complejos adornos en las notas más agudas de su tesitura.

-**Soprano lírica**: De características similares a la anterior, posee, sin embargo, una gran belleza y un timbre expresivo y potente que la hacen aparecer ligeramente más dramática. Su agilidad, inferior a la de la soprano ligera, es también considerable.

Ejecuta partes como la de *Mimí* en *La Bohème* de Puccini, o *Margherite* en el *Faust* de Gounod; o *Violetta* en *La Traviata* de Verdi, por citar unos pocos ejemplos.

-**Soprano dramática**: Es la voz más grave de esta cuerda; posee una sonoridad velada y cálida que la acerca a la mezzosoprano. Su timbre enérgico y apasionado la hace ser la soprano más expresiva. Desempeña cometidos como *Tosca*, *Turandot* y *Aida* en las óperas de iguales nombres.

Mezzosoprano: Es la voz intermedia entre la soprano y la contralto. Su timbre cálido, apasionado y lleno, la hace indispensable en papeles de tinte dramático. Una obra muy importante para este tipo de voz es *Carmen* de Bizet.

Contralto: Es la voz más grave de todo el grupo femenino. Posee un timbre grave y profundo.
Podemos encontrarla en el papel de *Azucena* en *El Trovador* de Verdi, y en *Ulrica* en *Un baile de máscaras*, también de Verdi.

Voces masculinas

Se caracterizan por su mayor gravedad respecto a las femeninas, siendo muy expresivas.

Contratenor: Es la voz más aguda de todas las masculinas. Es un cantante masculino en el que, pese a haber pasado la pubertad, la voz no ha evolucionado, conservando de forma natural su primitivo registro infantil de soprano.

Es muy utilizado en la ópera, cantata y oratorio en el Barroco. En la ópera *La reina de las hadas*, de Purcell, hay un excelente ejemplo de las características y posibilidades de esta voz.

Tenor: La voz de tenor está dividida en los dos tipos que veremos a continuación:

-**Tenor lírico**: De registro cálido y suave, posee una gran agilidad y suele caracterizarse por un timbre seductor, brillante y flexible. Ejecuta papeles como el de *Faust* en la ópera del mismo nombre de Gounod; el de *Rodolfo* en *La Bohème* de Puccini, y el de *Don Octavio* en *Don Giovanni* de Mozart.

-**Tenor dramático**: Ligeramente más grave que el tenor lírico, presenta una voz enérgica de timbre sonoro, potente y apasionado, que la hace indispensable para representar a *Radamés* en *Aida* de Verdi, y a casi todos los héroes de las óperas de Wagner.

Barítono: Voz intermedia entre el tenor y el bajo, posee una agilidad media y un timbre viril, lleno, opaco y empastado. Sus partes más características son *Don Giovanni*, en la ópera de Mozart de igual título, *Iago* en el *Othello* de Verdi y *Rigoletto*, en la ópera homónima también de Verdi.

Bajo: Es la voz más grave y consistente, además de la menos ágil. Suele dividirse en dos grupos:

-**Bajo lírico**: También llamado bajo cantante, posee una flexibilidad que le hace fácilmente confundible con el barítono. Su timbre es elegante y muy lleno. Representa partes como *Mephisto* en el *Faust* de Gounod, o *Felipe II* en *Don Carlo* de Verdi.

-**Bajo dramático**: Denominado en ocasiones bajo profundo, se caracteriza por un sonido grave y digno, con un timbre potente y macizo. Se le encomiendan papeles como el de *Sarastro* en *La flauta mágica* de Mozart, o el de *Boris* en *Boris Godunov* de Mussorgsky.

VOCABULARIO OPERÍSTICO

OBERTURA

La obertura es un número musical estructurado, de cierta extensión, con el que empiezan todas las óperas casi desde que se inició este género musical hacia el 1607.

Su primera finalidad no era tanto musical o estética cuanto práctica: era una manera de hacer callar al público. Hemos de pensar que antes a la ópera no se iba por una gran afición musical, que no dudamos que alguno sí la tendría. Se iba a la ópera a ver y a ser visto, a hablar con amigos, a cerrar tratos comerciales, a tener encuentros amorosos, etc. La gente hablaba por lo que la función propiamente dicha no podía empezar hasta que no reinara un mínimo silencio, así que los compositores idearon esta fórmula de la obertura.

Hasta la reforma de Gluck, la obertura no tenía nada que ver, musicalmente hablando, con la ópera que la seguía. Por ejemplo, Monteverdi en su "Orfeo" lo que escribió para su inicio fue la marcha militar de la familia que le pagaba la obra, la familia Gonzaga, fácilmente reconocible por todos aquellos que asistían a la representación en aquel momento.

Poco a poco los compositores van integrando la obertura a lo que viene después, incluso algunos la enlazan con la primera aria. Esto se puede ver en bastantes óperas de Mozart.

Otros, ya más adelante, avanzan en la obertura temas que después iremos oyendo a lo largo de toda la obra.

Ejemplos:

"L'Orfeo" de Monteverdi.

Obertura de "Le nozze di Figaro" de Mozart.

"La forza del destino" de Verdi.

ARIA

Un aria es una pieza musical que se canta individualmente, es decir por una voz solista sin coro, habitualmente con acompañamiento orquestal y como parte de una ópera.

En el aria el personaje expresa un sentimiento personal, generalmente amoroso, patriótico, de desengaño, etc.

Al principio las arias tenían una extensión bastante corta. En la época barroca, el aria se escribe en forma de "aria da capo, que significa "desde el principio" ya que dicho principio del aria se repetía al final de la misma. (Forma A-B-A)

Ejemplos:

"Rosa del ciel" de la ópera Orfeo de Monteverdi.

"Nessun dorma" de Turandot de Puccini.

"Si, mi chiamano Mimì" de La boheme de Puccini.

RECITATIVO

El recitativo es el recurso musical a través del cual se narra la acción, más que cantarla. No se expresa ningún sentimiento sino que se describe lo que sucede. El acompañamiento musical es mínimo, y no tiene ninguna estructura que permita recordarlo con facilidad.

A lo largo de la historia de la ópera los recitativos han sufrido diversos cambios. Al principio el acompañamiento musical corría a cargo de un laúd, que pronto pasó a ser sustituído por un clavicémbalo.

Durante el barroco, el recitativo tenía cómo únicos acompañantes el clavicémbalo y el violoncello. Estos recitativos de los inicios de la ópera solían ser bastante largos y aburridos hasta que Gluck, con su reforma, decide que sean también acompañados por la orquesta, si bien no tanto como un aria.

Sin embargo y sobretodo en Italia, los recitativos continuaban pareciendo largos y pesados, y algunos introducen frases melódicas, como hace Donizetti, hasta el punto que se puede pensar que el aria ha dado comienzo cuando no es así.

Ejemplo:

"Il core vi dono bell'idol mio" Cosi Fan Tutte de Mozart.

CABALETTA

La cabaletta es un número musical que sigue al aria. Tiene un ritmo más vivo y rápido que el aria. Puede estar inmediatamente después de ésta o verse separada por la intervención de otros personajes o del coro.

El motivo por el cual, a medida que avanza la historia de la ópera, las cabalettas se van separando más de las arias, es que en las arias el cantante tenía poco margen para el lucimiento personal y vocal, y sí que lo podía hacer en la cabaletta. Para ello debía descansar un poco antes de atacar con todos los esfuerzos que requería esta pieza, de ahí que siempre estén un poco separadas la una de la otra.

Con la cabaletta, hemos completado los tres elementos que componen una "escena" que son el recitativo, el aria y la mencionada cabaletta.

Ejemplos:

"Di quella pira" Il Trovatore de Verdi.

"Quando rapito in estasi" Lucia di Lammermoor de Donizetti.

"Ah! non giunge uman pensiero" La Sonnambula de Bellini.

LEGATO

Cantar legato significa cantar ligando las sílabas, palabras y a poder ser las frases entre sí, sin que se produzcan interrupciones en la emisión de la voz y deteniéndose a respirar lo mínimo posible. Legato viene del italiano y significa atado o ligado.

Ejemplos:

Aria "Col sorriso d'innocenza" de Il Pirata de Bellini.

"Vissi d'arte" Tosca de Puccini.

STACATTO

El canto staccato consiste en remarcar todas y cada una de las notas de una frase musical, de manera que se identifiquen con absoluta claridad.
Podríamos decir que el canto staccato es el reverso de la moneda del canto legato que veíamos anteriormente. El legato, une y el staccato (en italiano, separado) desune.

Es un recurso que se emplea en algunos momentos aislados del canto.

Ejemplo:

"Questo è un nodo avvilupato" de La Cenerentola de Rossini.

FALSETE

El falsete es una forma de emisión vocal en voces masculinas. Se utiliza para alcanzar notas agudas más allá del registro normal del cantante y también para dar una calidad femenina depurada al canto varonil.

Falsete es una palabra que ya se ve que nos dice una mentira. Es diminutivo de falso.
Nos remitimos a la celebérrima grabación de Luciano Pavarotti, cantando Il Puritani en la que en el "Credeasi misera", Pavarotti, que era el rey del agudo, tiene que cantar en falsete para llegar al Fa sobreagudo (por encima del Do de pecho) que dejó escrito Bellini.

Ejemplo:

"Credeasi misera" de Il Puritani de Bellini.

NOTAS PICADAS O PICADOS

Los picados o notas picadas son notas de tiempo muy corto y por lo general agudas, que se deben emitir de manera precisa y directa, siendo de una gran dificultad.

Este tipo de notas las suelen cantar las sopranos ligeras, que pueden abordar estos recursos con suficientes garantías de éxito.

Ejemplo:

Aria "Der Hölle Rache" de la Flauta Mágica de W.A. Mozart.

PORTAMENTO

Portamento es la transición de un sonido a otro, sin que exista discontinuidad. Pasar hasta otro sonido más agudo o más grave.

Portamento es otra palabra de raíz italiana, portare significa llevar. Así portamento podría definirse como aquello que nos lleva a …

Ejemplo:

"Hojotoho" La Walkiria de Wagner.

MESSA DI VOCE

Una messa di voce consiste en atacar una nota piano o pianissimo y hacerla crecer hasta forte sin interrumpir el sonido, y sin respirar hacerla decrecer hasta el piano donde había empezado.

Ejemplo:

"L'Ocassione fa il ladro" de Rossini.

ÓPERA ITALIANA

La ópera nació en Italia alrededor del año 1600, en donde continuó teniendo un rol dominante en la historia del género hasta el día de hoy.

Las obras de compositores italianos del siglo XIX y principios del siglo XX, tales como Rossini, Bellini, Donizetti, Verdi y Puccini, se encuentran entre las más famosas jamás escritas, y hasta el presente son representadas en los principales teatros de ópera de todo el mundo.

También, en ocasiones, se utiliza esta denominación para referirse a la totalidad de la ópera escrita en idioma italiano.
Muchas óperas famosas escritas en italiano fueron creadas por compositores extranjeros, entre ellos, Handel, Gluck y Mozart.

Ópera seria (S. XVIII)

Al final del siglo XVII algunos críticos creían que una nueva y más elevada forma de ópera era necesaria. Sus ideas dieron nacimiento a un género, la Ópera seria, la cual sería dominante en Italia y en gran parte del resto del Europa durante el siglo XVIII.

La influencia de esta nueva actitud puede verse en los trabajos de los compositores Carlo Francesco Pollarolo y el enormemente prolífico Alessandro Scarlatti.

Durante este siglo la vida cultural y artística en Italia se había visto profundamente influenciada por los ideales estéticos y poéticos de los miembros de la Academia de Arcadia.
Los poetas arcadianos introdujeron varios cambios al drama musical serio en Italia, incluyendo:

-La simplificación de las tramas.

- La eliminación de los elementos cómicos.

- La reducción del número de arias.

- La predilección por los argumentos extraídos de la era clásica o de la tragedia moderna francesa, en los cuales los valores de lealtad, amistad y virtud eran exaltados, y el poder absoluto del soberano era celebrado.

Con gran diferencia, el libretista con mayor éxito de la época fue Pietro Metastasio, cuyo prestigio se mantuvo hasta el siglo XIX. Pertenecía a la Academia de Arcadia y fue un firme seguidor de sus teorías.
Un libreto de Metastasio era adoptado, a menudo, por veinte o treinta compositores, y las audiencias asitían a las presentaciones para memorizarlos.

Ópera cómica

En el siglo XVII las óperas cómicas raramente se representaban y no se había establecido ninguna tradición estable.

Hasta principios del siglo XVIII no surgió el género cómico de la Ópera buffa, nacido en Nápoles que se extendería por toda Italia después de 1730.

La Ópera buffa se diferencia de la Ópera Seria por:

-La importancia dada a la acción en escena y la consecuente necesidad de seguir con la música los cambios en el drama, enfatizando la expresividad de las palabras.

-La elección de cantantes que también fueran excelentes actores, capaces de interpretar el drama convincentemente.

-La reducción en el uso de escenografía y maquinaria en escena, y en el número de intérpretes de la orquesta.

-El empleo de un pequeño reparto de personajes (al menos en la forma corta de la ópera cómica conocida como el intermezzo) y tramas simples, un buen ejemplo sería *La serva padrona* de Pergolesi.

-Libretos inspirados en la Comedia del Arte, con temas realistas, lenguaje coloquial y expresiones del argot.

ÓPERA ALEMANA

Se denomina Ópera Alemana al desarrollo operístico de los países germanohablantes, principalmente Alemania (o los estados históricos que actualmente conforman la República Federal Alemana) y Austria.

Ópera Alemana se utiliza también para designar al conjunto de obras escritas en lengua alemana, incluyendo obras escritas por compositores no nativos.

Tal como indican los nombres de Mozart, Weber, Richard Wagner, Richard Strauss y Berg, Alemania y Austria poseen una de las tradiciones operísticas más fuertes en la cultura europea. Esto se evidencia también en la gran cantidad de teatros de ópera (principalmente en Alemania, donde al menos todas las ciudades importantes tienen su propio teatro), así como también en los numerosos festivales operísticos tan renombrados mundialmente, por ejemplo, el Festival de Salzburgo.

Además de los compositores citados anteriormente, destacan también: Telemann, Haendel, Gluck Beethoven y Strauss.

ÓPERA FRANCESA

La ópera francesa es el arte de la ópera cantada en francés y que se desarrolla en Francia.

Francia tiene una de las tradiciones operísticas más importantes de Europa, con obras de compositores nacionales de la talla de Lully, Rameau, Berlioz, Bizet, Gounod, Massenet, Debussy y Poulenc, además de aportaciones de muchos compositores extranjeros, como Gluck, Cherubini, Rossini, Meyerbeer y Verdi.

El género operístico francés se inició en la corte del rey Luis XIV con la obra de Jean-Baptiste Lully, de origen italiano, Cadmus et Hermione (1673). Lully y su libretista Quinault crearon la «tragédie en musique», una forma escénica en la que el ballet, afición favorita de la corte francesa y la escritura coral tenían un papel especialmente destacado.

El sucesor más importante de Lully fue Rameau, y a su muerte tomó el relevo el alemán Gluck, que produjo en la década de 1770 una serie de seis óperas para la escena parisina que renovaron por completo el género. Al tiempo, a mediados del siglo XVIII, otro género operístico iba ganando popularidad en Francia: la «opéra-comique», en el que las arias alternaban con el diálogo hablado. En la década de 1820, la influencia de Gluck en Francia dio paso a un nuevo gusto por las óperas de Rossini y una obra suya, Guillaume Tell, ayudó a fundar otro nuevo género, conocido como «grand opéra», cuyo exponente más destacado fue Giacomo Meyerbeer.

Otro género más, de tono más ligero, el de la «opéra-comique», también gozó de gran éxito en manos de Boïeldieu y Auber. En este clima, surgieron las óperas de Hector Berlioz que lucharon, sin conseguirlo, por obtener el éxito del público: su obra maestra épica, *Les Troyens*, la culminación de la tradición gluckiana, no tuvo una representación adecuada hasta casi cien años después de ser escrita.

En la segunda mitad del siglo XIX, Jacques Offenbach dominó otro nuevo género, la opereta, con obras ingeniosas como *Orfeo en los Infiernos*. Charles Gounod tuvo un gran éxito con *Fausto* y Bizet compuso *Carmen*, probablemente la ópera francesa más famosa de todos los tiempos.

En el siglo XX ya no hay operistas franceses y la ópera aparece en el opus de los diferentes compositores como un hecho aislado, sin continuidad. Un compositor, una o dos óperas, aunque eso sí, firmadas por autores de la talla musical de Ravel, Poulenc o Messiaen.

LA REFORMA DE GLUCK

Esta reforma se produjo debido a los excesos de la ópera barroca, los cuales provenían sobre todo por parte de los castrati y algunas sopranos, que lo único que querían era demostrar ante el público sus habilidades en el canto.

El lucimiento que buscaban estos intérpretes llegaba hasta el extremo de hacer parar a la orquesta para poder exhibir sus habilidades. Una vez se sentían satisfechos de lo que habían hecho dejaban que la orquesta continuara con la obra.

Otra cosa que también hacían sin ningún miramiento era cambiar el orden de las arias, para su mayor comodidad.

También existían lo que se llamaba arias di baule (arias de baúl), una serie de arias que eran de su gusto y que interpretaban aunque no fueran de la ópera que se representaba en aquellos momentos.

Era evidente que todo esto tenía que cambiar. El primero en abordar una reforma fue Alessandro Scarlatti, cansado de los desmanes que se estaban viendo en la ópera de su tiempo.

Scarlatti decidió que las arias, lo que se llamó arias da capo, tendrían tres partes: una primera parte movida (allegro), una segunda más lenta (adagio) y la tercera que era una repetición de la primera.

Esto exigía que los cantantes interpretaran estrictamente lo que estaba escrito en la primera y segunda parte, dejando la tercera para que se pudieran lucir con entera libertad.

Esta reforma contentó en principio a todas las partes: compositores, libretistas, cantantes y músicos, sin olvidar al público, que así empezaba a distinguir la estructura de un aria.

Sin embargo, las arias resultaban excesivamente largas, con el consiguiente cansancio de los intérpretes, que una vez finalizada cada una de ellas, debían abandonar la escena para descansar, lo que tenían que tener en cuenta los libretistas para que la acción que se narraba no fuera incoherente al desaparecer el cantante de la escena.

Ocurría además que las óperas consistían en una sucesión aburrida y larga de recitativos y arias, así que nuevamente se iba imponiendo la idea de una nueva reforma.

Esto lo hizo el que se considera el padre de la reforma de la ópera: **Christoph Gluck**.

Christoph Willibald Gluck nació en Erasbach (Alemania) el 2 de julio de 1714 y murió en Viena el 15 de noviembre de 1787.

Gluck puso fin a los largos recitativos con el único acompañamiento del clavecín. Dispuso que los recitativos fueran también orquestados como lo eran las arias. Éstas, por otra parte, tenían que ser más cortas, eliminando así las anteriores arias da capo.

También eliminó la ornamentación en el canto, siempre y cuando no fuera estrictamente necesaria. Los castrati vieron así como terminaba su hegemonía en la ópera. A su decadencia contribuyó también que Gluck dispuso que cada personaje fuera interpretado por el tipo que representaba, es decir que el hombre tenía que tener voz masculina y la mujer femenina.

Otra innovación, fue la recuperación del coro.

También cambió la obertura, ésta tenía que tener una unidad con lo que vendría a continuación en el primer acto.

ÓPERA ESPAÑOLA

Desde mediados del s. XVII se estrenan en España cientos de obras en las que existen rasgos estilísticos propios y a veces muy singulares. En España ocurre como en el resto de los países europeos (excepto Italia) en que se representan desde el comienzo las formas teatrales más cultivadas en Europa: opera bufa, opera comique, comedia musical, opereta … que dan lugar todas ellas a formas teatrales cantadas y habladas.

Durante los siglos XVII y XVIII, otros fenómenos líricos enriquecieron los escenarios con una cantidad de producción difícilmente cuantificable: destacan tres mil tonadillas (canciones que interpretan uno o dos interpretes con estructura tripartita imitando lenguaje del pueblo).

Además de loas, bailes, autos jácaras y mojigangas. Estos datos nos representan a un pueblo que vive la lírica. Sin dejar atrás que las estadísticas de consumo, de teatros musicales en activo, cantantes y edición de partituras de teatro musical son igualmente impresionantes.

La ópera italiana es asimilada en España a partir de la década de 1720. La ópera nace en España, como en el resto de Europa, ligada a Italia desde las primeras obras de Juan Hidalgo. La ópera española, desde el siglo XVIII, está en contacto con las costumbres españolas.

Hay mezcla de influencias entre la zarzuela española y la ópera italiana del s. XVIII (1703). España estará plagada de muchos compositores y músicos italianos.

La creación operística española tuvo a lo largo de la primera mitad del siglo XVIII músicos tan relevantes como Sebastián Durón, Antonio Literes, o Domingo Terradellas, y desembocará en las ultimas décadas del siglo XVIII en dos creadores tales como Vicente Martin y Soler y Manuel del Populo.

El siglo XIX trae consigo una necesidad de liberación de la dependencia italiana, hacer una creación propia. Así, se construirán teatros, habrá gran actividad critica, etc.

Las cinco primeras décadas del siglo XIX *(en las que se cierran con la apertura del Teatro Real)* suponen un periodo de enorme vitalidad en torno a la ópera nacional. El dualismo de ópera y zarzuela, provocó una clara división de fuerzas. Por unos años, los mejores músicos escogieron el camino de la zarzuela (que era el único que les garantizaba el éxito y la subsistencia).

Los grandes maestros especialistas en ópera, Ramón Carnicer i Batlle y Baltasar Saldoni, trataron a partir de 1838 convertirse en los primeros compositores de ópera nacionalista española alentados por los intelectuales de la época, seguidos luego por Miguel Hilarión Eslava.

En 1889 Tomas Bretón estrena en el Teatro Real Los amantes de Teruel. Se representa con un éxito apoteósico tanto en Madrid como en Barcelona.

Durante el siglo XX, aunque los compositores alternan con otros formatos musicales, en opera destacan autores como Isaac Albéniz con *Pepita Jiménez* (1896) o *Merlín* (1902) y Enrique Granados con *Goyescas* (1916), aparte de otros autores también destacados como Vicente Lleó Balbastre con *Inés de Castro* (1903), Manuel Penella Moreno con *El gato montés* (1916), Joaquín Turina Pérez con *Jardín de Oriente* (1922) o Manuel de Falla con *La vida breve* (1913) y *El retablo de Maese Pedro* (1923).

ÓPERA RUSA

La ópera fue traída a Rusia en la década de 1730 por las compañías operísticas italianas y pronto se convirtieron en parte importante en el entretenimiento de la Corte Imperial Rusa y la aristocracia.

Algunos compositores extranjeros como Baldassare Galuppi, Giovanni Paisiello, Giuseppe Sarti, y Domenico Cimarosa, entre otros, fueron invitados a Rusia a componer nuevas óperas, la mayoría, en idioma italiano. Simultáneamente algunos músicos nacionales como Maksym Berezovsky y Dmitri Bortniansky fueron enviados al extranjero a aprender a escribir óperas. La primera ópera escrita en idioma ruso fue *Tsefal i Prokris* del compositor italiano Francesco Araja (1755). El desarrollo de la ópera en lengua rusa fue apoyado por los compositores nativos Vasily Pashkevich, Yevstigney Fomin y Alexey Verstovsky.

De todas maneras, el nacimiento real de la ópera rusa llegó con Mikhail Glinka y sus dos grandes operas *Una vida por el Zar*, (1836) y *Ruslan y Liudmila* (1842). Posteriormente, en el siglo XIX en Rusia se escribieron obras maestras del genero operístico, como *Rusalka* y *El convidado de piedra* de Alexander Dargomischski, *Boris Godunov* y *Khovanshchina* de Modest Mussorgsky, *El Principe Igor* de Alexander Borodin, *Evgeni Onegin* y *La dama de picas* de Pyotr Ilyich Tchaikovsky, y *Blancanieves* y *Sadko* de Nikolai Rimsky-Korsakov.

En el siglo XX las tradiciones de ópera rusa fueron desarrolladas por varios compositores, entre ellos, Sergei Rajmaninov con sus obras *El caballero avaro* y *Francesca da Rimini*, Igor Stravinsky con *El ruisenor*, *Mavra*, *Oedipus rex*, y *The Rake's Progress*, Sergei Prokofiev con *El jugador*, *El amor de las tres naranjas*, *El angel de fuego*, *Esponsales en el convento* y *Guerra y paz*; como tambien Dmitri Shostakovich con *La nariz* y *Lady Macbeth de Mtsensk*, y Edison Denisov con *L'ecume des jours*

ÓPERAS DE OTROS PAÍSES

Inglaterra fue centro activo de vida operística, pero contó con pocos compositores reconocidos a nivel mundial. Henry Purcell fue el más notable compositor barroco, entre sus aportes destacan su obra maestra, *Dido and Aeneas* (1689) y su obra shakesperiana *La reina de las hadas* (1692).

Ya en el siglo XX, la ópera en inglés logra su esplendor principalmente gracias al aporte de Benjamin Britten, con óperas entre las cuales se cuenta *Peter Grimes* y se suman las composiciones de importantes creadores estadounidenses tales como George Gershwin, con su famosa *Porgy and Bess*, *West side story* (1961) de Leonard Bernstein, *Orphee* (1993) y *La belle et la bete* (1994) de Philip Glass.

Los compositores checos también desarrollaron un próspero movimiento nacional operístico en el siglo XIX, comenzando con Bedřich Smetana que escribió ocho óperas, incluyendo la internacionalmente popular *La novia vendida*.
Antonin Dvořak, más famoso por *Rusalka*, escribió 13 óperas; y Leoš Janaček obtuvo reconocimiento internacional en el siglo XX por sus obras innovadoras, entre ellas *Jenůfa* y *Katia Kabanova*.

La figura clave de la ópera nacional húngara en el siglo XIX fue Ferenc Erkel, cuyos trabajos se centraron principalmente en temas históricos. Entre sus obras mas representadas se encuentran *Hunyadi Laszlo* y *Bank ban*.

La ópera húngara más famosa es *El castillo de Barba Azul* de Bela Bartok.

El más reconocido compositor de ópera polaca fue Stanislaw Moniuszko, aclamado por la opera *Straszny Dwor*.

En el siglo XX, otras operas creadas por compositores polacos son *El rey Roger* de Karol Szymanowski y *Ubu Rex* de Krzysztof Penderecki.

DIRECCIÓN ESCÉNICA

INICIOS DE LA DIRECCIÓN ESCÉNICA

El oficio de director de escena ("metteur en scène" o "regisseur") ha existido desde los orígenes del teatro moderno ya que desde el principio se vio como necesario que una persona fuera responsable de poner sobre el escenario las obras dramáticas en la forma más adecuada posible a las intenciones del autor.

El propio Wagner, se encargaba siempre personalmente de la puesta en escena de sus obras delegando la dirección musical siempre en otro director de orquesta.

La dirección escénica pretendía realizar de la forma más precisa posible las indicaciones escénicas del autor, entendiendo su trabajo como un camino que, acompañado de un estudio a fondo de la obra, llevaba a un auténtico conocimiento de las intenciones del artista.

Desde el comienzo se presentó el importante problema de la iluminación del espacio escénico. Dicho problema se resolvió parcialmente con la introducción del alumbrado de gas aunque no quedó totalmente resuelto hasta la utilización de la luz eléctrica en la última década del siglo XIX. La mayor parte de teatros de Europa Central de esta época funcionaban a base de compañías estables cuyo personal, tanto artístico como técnica, representaba todas las obras de su repertorio.

Hacia 1900 aparecen dos importantes personajes: el suizo Adolphe Appia y el inglés Edward Gordon Craig, primeros teóricos de la dirección escénica, aunque de ideas totalmente contrarias.

Ambos coincidían sin embargo en un punto: la dirección escénica debe controlar todos los elementos de la representación. Es decir, tanto cantantes, como escenógrafos, músicos, etc. deben quedar subordinados al director de escena.

Esto puede parecer hoy día evidente, pero debemos recordar que por ejemplo, en París hacia 1880 cuando André Antoine comenzó a dirigir el Teatro Libre, era habitual tener que prohibir a los actores que actuasen luciendo el vestuario que habían elegido ellos mismos y no el que marcaba el director de escena, ya que hasta aquella fecha habían actuado siempre con la ropa que querían.

Appia comenzó a trabajar hacia 1888. En esta época mantuvo gran amistad con Jácques Capeau, renovador del teatro dramático en Francia y posteriormente fundador de la "Nouvelle Revue Fraçaise". Craig y Appia influyeron en la escuela teatral que abrió Capeau a partir de 1913. Capeau admiraba a Appia por su rigor y exigencia en el trabajo, y decía que Appia no necesitaba las partituras de Wagner ya que se las sabía de memoria.

Según Appia los elementos decisivos para la representación escénica son en orden decreciente de importancia: la música, los actores, y finalmente la puesta en escena. Todos estos elementos tenían que ser puestos, de una forma absoluta, al servicio de la obra. "El intérprete -según Appia- no tiene libertad en su trabajo. Su labor está ya fijada en las indicaciones dadas por el autor".

Hombre dotado de gran sensibilidad para la música, se dedicó preferentemente a la obra de Wagner. Fue asiduo de Bayreuth ya en tiempos del propio Wagner. En los festivales de 1886 asistió a una representación de "Tristan" que le dejó muy desilusionado. La decoración tradicional de los Brückner a base de cuadros pintados en perspectiva y con una iluminación de gas, fue considerada por Appia como inadecuada para una obra cómo "Tristan" que él había estudiado tan a fondo. Él quería interpretar esta música interiormente prescindiendo de ambientaciones históricas.

Appia decía: "La luz permite representar e interpretar plásticamente la música".

Dos fueron principalmente las innovaciones de Appia:

-El espacio escénico plástico basado en construcciones practicables, consiguiendo diferentes niveles de actuación para los actores que así podían moverse en las tres dimensiones.

-La integración de la música en la escena utilizando plenamente el alumbrado eléctrico, consiguiendo un gran dinamismo en la iluminación y en armonía con la música, intentando una interpretación plástica de la misma.

Adolphe Appia ha dejado pocos trabajos escénicos ya que sus ideas no fueron fácilmente aceptadas en su tiempo. Su influencia ha sido más bien a través de sus obras teóricas como "Die Musik und die Inszenierung" ("La música y la puesta en escena") escrita entre 1892 y 1897, y en la que explica como debe montarse una obra manteniéndose fiel a la música y en la que da indicaciones muy precisas para conseguirlo.

Puso en escena una "Tetralogía" en Basilea en los años 1890 a 1892 que no llegó a presentarse íntegra. La idea era ciertamente original, con bastante abstracción y concebida toda la obra como una inmensa maduración musical desde la severidad del "Oro del Rhin" con decorados muy austeros, hasta la espectacularidad final del "Crepúsculo". El público de Basilea protestó de la puesta en escena.

Algo parecido ocurrió en la producción de "Tristán" para La Scala en 1923 patrocinada por Toscanini, que defendió con gran convicción el proyecto, pero que no gustó al público siendo sustituida por una producción con decorados naturalistas en 1930.

De estas producciones se conservan hoy día diseños así como también de su "Parsifal" de 1896, que no llegó a estrenarse pero que ciertamente, influyó con sus diseños estilizados de los árboles del bosque del Grial, en escenógrafos posteriores que se dedicaron a esta obra, como Ludwig Sievert y Gustav Wunderwald.

Estas ideas fueron seguidas con posterioridad, por Wieland Wagner y por Günther Schneider Siemssen.

Cósima Wagner no admitió a Appia a trabajar en Bayreuth, aunque estuvo a punto de colaborar en el "Tannhäuser" de 1891. Cósima tenía admiración por Appia pero decía que aquello no se podía admitir en Bayreuth donde todo tenía que ser cien por cien fiel a las indicaciones del maestro.

Los últimos trabajos de Appia mostraron una tendencia mayor hacia la abstracción. Estos trabajos influyeron en los escenógrafos posteriores y también indirectamente en Wieland Wagner a partir de 1951, aunque ya veremos que en sentidos no idénticos.

El caso de Gordon Craig es totalmente distinto. Se dedicó casi exclusivamente al teatro dramático y defendió un punto de vista completamente contrario al de Appia.
Sus diseños escénicos son, en general, de gran belleza y difícil realización.
Craig considera que la estética es por sí misma decisiva. Las obras deben dejar -según él- libertad de creación al director de escena.

Poco a poco se afianza la figura del director de escena que se hace un elemento decisivo e indispensable para la presentación al público de la obra. En muchos casos, y por primera vez, los directores de escena adquieren fama internacional.

Notables personalidades en el campo de la dirección de orquesta eran responsables de la dirección escénica. Era el caso de Arturo Toscanini en La Scala, y de Gustav Mahler en la Opera de Viena.

Mahler contaba en Viena con el escenógrafo -Alfred Roller- que compartía en parte las teorías de Appia. Mahler se distinguió siempre por una gran fidelidad a la obra original.

Coexistían las tendencias de fidelidad absoluta a la obra original (caso de Bayreuth), la admisión de un convencionalismo o estilización pero siempre al servicio del autor (caso de Appia) y la toma total de libertad de interpretación por parte del director de escena (caso de Gordon Craig).

Tras 1945 y en especial por lo que se refiere al teatro musical, se produjo una situación de volver a empezar. Trabajaban grandes directores musicales algunos de los cuales tenían al mismo tiempo control sobre la dirección escénica.

RELACIÓN DE ÓPERAS

1600 *Eurídice* Jacopo Peri. Es la primera ópera conservada dentro de las escritas en el llamado *stile rappresentativo*, en el que, contra la praxis de la época, se cantaba en una sola voz y con un breve acompañamiento orquestal.

1607 *Orfeo* Claudio Monteverdi. Considerada por muchos como la primera ópera. Monteverdi tenía la conciencia de que se encontraba ante un nuevo género musical y que, por lo tanto, no podía regirse por las normas de anteriores espectáculos, incluyendo aquellos de Peri.

1639 *Le nozze di Teti e di Peleo* Francesco Cavalli. Es la primera ópera de Cavalli. Se la considera la primera ópera veneciana de la que se conserva la música.

1640 *El retorno de Ulises a la patria* Claudio Monteverdi. La primera ópera de Monteverdi para Venecia, basada en *La Odisea* de Homero.

1642 *La coronación de Popea* Claudio Monteverdi. La última ópera de Monteverdi, compuesta para la audiencia veneciana. Todavía se interpreta con frecuencia en la actualidad.

1644 *El Ormindo* Francesco Cavalli. Una de las primeras óperas de Cavalli en ser representadas en el siglo XX.

1649 *Giasone* Francesco Cavalli. Como todas las óperas venecianas de este período, las escenas alusivas al drama clásico se acompañan con escenas cómicas de largos recitales a cargo de nodrizas, criados y otros personajes de tipo humorístico.

1649 *Orontea* Antonio Cesti. Lo que la hace especialmente notable es su Prólogo, en el que el Amor y la Filosofía discuten de manera aguda y divertida. Fue la primera ópera italiana representada en la corte austríaca.

1651 *La Calisto* Francesco Cavalli. La novena de las once óperas que Cavalli escribió con Faustini. Es notable ser una sátira de las divinidades de la mitología clásica.

1662 *Ercole amante* Francesco Cavalli. Escogida para la boda de Luis XIV a modo de divulgar la ópera italiana en París.

1674 *Alceste* Jean-Baptiste Lully. Con esta ópera se abre una amplia tradición operística francesa, considerablemente distinta de la italiana por su inferioridad vocal.

1676 *Acis y Galatea* Jean-Baptiste Lully. La ópera está cargada de escenas fuertes: desde solos y fragmentos vocales corales hasta su maravillosa música orquestal. De forma inusual en Lully, los amantes mueren trágicamente.

1683 *Dido y Eneas* Henry Purcell. A menudo considerada la primera ópera en lengua inglesa.

1686 *Armide* Jean-Baptiste Lully. En ella se establecen pocas diferencias entre las arias y los recitativos, configurando una forma de expresividad natural muy eficaz a la hora de cautivar a los espectadores que se anteponía al virtuosismo vocal de la ópera italiana.

1692 *La reina de las hadas* Henry Purcell. Es considerada, a menudo, como la mejor obra dramática de Purcell.

1693 *Medea* Marc-Antoine Charpentier. Charpentier escandalizó a los conservadores introduciendo un número para solista y coro concebido a la manera italiana y cantado en esta lengua.

1708 *Il più bel nome* Georg Friedrich Händel. Fue la primera representación operística en España.

1710 *Agripina* Georg Friedrich Händel. Es la última ópera que Händel compuso en Italia. Resultó ser un gran éxito, lo que otorgó gran reputación al compositor alemán.

1711 *Rinaldo* Georg Friedrich Händel. La primera ópera de Händel para el escenario de Londres, fue también la primera ópera escrita completamente en italiano interpretada en Londres.

1718 *Il trionfo dell'onore* Alessandro Scarlatti. Primera ópera bufa napolitana de la época del que se ha sido conservada por completo.

1724 *Julio César en Egipto* Georg Friedrich Händel. Se considera una de las mejores óperas de Händel y de todo el repertorio clásico. Destaca por sus partes vocales, de gran profundidad.

1724 Tamerlano Georg Friedrich Händel. Contiene una brillante escena de la muerte de Bajazeto, que tiene la particularidad de haber sido escrita para tenor, papel nada frecuente en sus óperas.

1725 Rodelinda Georg Friedrich Händel. Muy exitosa en su tiempo. Contiene el papel para tenor más complejo de su producción.

1725 Pimpinone Georg Philipp Telemann. Se cantaba normalmente con los diálogos en alemán y las arias y duetos en italiano.

1727 Orlando Furioso Antonio Vivaldi. La versión original duraba seis horas. Actualmente se interpreta con una reducción.

1732 *Lo frate ennamorato* Giovanni Battista Pergolesi. Excelente muestra del tipo de ópera bufa (comedias recargadas con multitud de personajes) que nació en Nápoles a comienzos del siglo XVIII.

1733 *La serva padrona* Giovanni Battista Pergolesi. Se convirtió en un modelo para muchas de las óperas bufas que la siguieron, incluyendo aquellas de Mozart.

1733 *Hippolyte et Aricie* Jean-Philippe Rameau. La primera ópera de Rameau.

1735 *Ariodante* Georg Friedrich Händel. Junto con *Alcina*, goza de una gran reputación de la crítica. Aún así, en su época no acabó de gustar.

1735 *Alcina* Georg Friedrich Händel. Junto con *Ariodante* formó parte de la primera temporada del Covent Garden.

1735 *Las indias galantes* Jean-Philippe Rameau. En este trabajo Rameau añade profundidad emocional y potencia a la forma tradicionalmente más ligera de la *ópera-ballet*, iniciada por Lully.

1737 *Cástor y Pólux* Jean-Philippe Rameau. Consiguiendo inicialmente poco éxito, cuando se volvió a interpretar en 1754 fue considerada como el mejor logro de Rameau.

1738 *Serse* Georg Friedrich Händel. Es una desviación del modelo habitual de ópera seria, pues contiene algunos elementos de la ópera bufa, algo muy poco habitual en Händel.

1743 *La Mérope* Domènec Terradelles. La ópera más conocida de Terradelles. Su música es brillante, variada y de extrema elegancia en la escritura vocal.

1744 *Semele* Georg Friedrich Händel. Las cualidades dramáticas de esta obra la han llevado a los escenarios de ópera en tiempos modernos.

1745 *Platea* Jean-Philippe Rameau. La ópera cómica más famosa de Rameau. Originalmente una diversión de corte, su reestreno en 1754, la convirtió en muy popular entre la audiencia francesa

1752 *Le devin du village* Jean-Jacques Rousseau. Obtuvo un éxito inmenso.

1754 *Il filosofo di campagna* Baldassare Galuppi. Ópera con libreto de Carlo Goldoni que consiguió un gran éxito en su época.

1760 *La buona figliuola* Niccolò Piccinni. Esta obra de Piccinni fue inmensamente popular por toda Europa desde sus inicios.

1761 *Il café di campagna* Baldassare Galuppi. Ópera de ambiente rural que presenta una imagen pintoresca de los campesinos, como gente con ambición de prosperar económicamente.

1762 *Orfeo ed Euridice* Christoph Willibald Gluck. La ópera más popular de Gluck es, además, el primer trabajo en el que el compositor intentó reformar los excesos de la ópera seria italiana.

1762 *Artaxerxes* Thomas Arne. Escrita en inglés y basada en un texto de Metastasio, es la obra maestra de Arne. La orquestación es más que notable y crea el ambiente adecuado en las escenas más importantes.

1767 *Il Bellerofonte* Josef Mysliveček. Obtuvo un gran éxito en su estreno en Nápoles. Mysliveček fue el primer compositor de ópera checo en alcanzar el reconocimiento internacional.

1767 *Alceste* Christoph Willibald Gluck. La segunda ópera de "reforma" de Gluck.

1768 *Bastien und Bastienne* Wolfgang Amadeus Mozart. *Singspiel* en un acto. Fue la primera ópera estrenada de Mozart.

1768 *Lo speziale* Joseph Haydn. Mahler la reestrenó en 1899 basándose en una reconstrucción de Robert Hirschfeld.

1770 *Mitridate, re di Ponto* Wolfgang Amadeus Mozart. Compuesta cuando Mozart tenía 14 años, fue escrita para un exigente casting de cantantes, durando su producción más de 6 horas.

1774 *Iphigénie en Aulide* Christoph Willibald Gluck. Primera ópera que Gluck compuso para París, y con la que alcanzó la cima de su obra reformadora.

1775 *La finta giardiniera* Wolfgang Amadeus Mozart. Esta obra suele considerarse la primera ópera bufa importante de Mozart.

1775 *Il re pastore* Wolfgang Amadeus Mozart. La última ópera de la adolescencia de Mozart, basada en un libreto de Pietro Metastasio.

1777 *Il mondo della luna* Joseph Haydn. Esta ópera es la última de las tres que Haydn musicalizó a partir de libretos de Carlo Goldoni.

1777 *Armide* Christoph Willibald Gluck. Utilizó un libreto originalmente compuesto por Lully para esta obra francesa.

1779 *Iphigénie en Tauride* Christoph Willibald Gluck. El último trabajo de Gluck. Es la ópera de Gluck más orientada hacia la reforma, por ser la más austera y la que cuenta con más arias cortas.

1781 *Idomeneo* Wolfgang Amadeus Mozart. Normalmente considerada como la primera ópera madura de Mozart, *Idomeneo* fue compuesta después de una larga pausa sin componer óperas. Mozart empieza a dar mayor importancia al coro y a recortar los recitativos

1781 *La serva padrona* Giovanni Paisiello Por falta de tiempo, hizo su versión de la pieza de Pergolesi. La obra recorrió todos los teatros de Europa con gran éxito.

1782 *El rapto en el Serrallo* Wolfgang Amadeus Mozart. Se considera la primera obra maestra cómica de Mozart, siendo frecuentemente interpretada en la actualidad.

1782 *Il barbiere di Siviglia* Giovanni Paisiello. La ópera cómica más famosa de Paisiello, más tarde eclipsada por el trabajo de Rossini del mismo nombre.

1784 *Armida* Joseph Haydn. Fue una de sus óperas más divulgadas en su tiempo. Después, prácticamente no ha sido representada.

1784 *Richard Cœur de Lion* André Ernest Modeste Grétry. Considerada su obra maestra.

1786 *Las bodas de Fígaro* Wolfgang Amadeus Mozart. La primera de la famosa serie de óperas de Mozart con libreto de Lorenzo Da Ponte.

1786 *Una cosa rara* Vicente Martín Soler El éxito de la obra supuso un hito en la vida musical vienesa, hasta el punto de que el mismo Mozart incluyó una mención en *Don Giovanni*.

1786 *Nina* Giovanni Paisiello. La importancia histórica de esta ópera reside en haber sido la primera en introducir una *escena de locura* que se fue imponiendo en el Romanticismo.

1786 *Doktor und Apotheker* Karl Ditters von Dittersdorf. Tuvo mucho éxito en los países de habla alemana.

1787 *Don Giovanni* Wolfgang Amadeus Mozart. La segunda con libreto de Da Ponte.

1788 *La molinara* Giovanni Paisiello. Es una ópera bufa simpática y con grandes momentos musicales, que le han proporcionado cierta permanencia en el tiempo.

1790 *Così fan tutte* Wolfgang Amadeus Mozart. La tercera y última con libreto de Da Ponte. Fue poco representada durante el siglo XIX por considerarse su trama inmoral. Con menos presupuesto, con menos personajes y exigencias escénicas, es en esta ópera donde el espíritu mozartiano está más concentrado.

1791 *La clemenza di Tito* Wolfgang Amadeus Mozart. Fue muy popular en Alemania hasta 1810; después quedó en el olvido y no fue rescatada hasta mediados del siglo XX.

1791 *La flauta mágica* Wolfgang Amadeus Mozart. No se convirtió en ópera de culto hasta la segunda mitad del siglo XX.

1792 *Il matrimonio segreto* Domenico Cimarosa. Normalmente considerada la mejor ópera de Cimarosa.

1794 *Le astuzie femminili* Domenico Cimarosa. Tuvo un éxito inmediato y circuló por toda Europa. Posteriormente fue interpretada de forma intermitente.

1797 *Lodoïska* Luigi Cherubini. Fue una de las primeras óperas en buscar argumentos de la actualidad política o social.

1797 *Médée* Luigi Cherubini. La única ópera francesa del período de la Revolución Francesa que se representa con regularidad en la actualidad.

1798 *Le cantatrici villane* Valentino Fioravanti. Parodia teatral.

1799 *Falstaff* Antonio Salieri. Ópera bufa al estilo italiano que hace la primera referencia a una obra de Shakespeare

1805 *Fidelio* Ludwig van Beethoven. La única ópera de Beethoven. Está inspirada en su pasión por la libertad política.

1807 *La Vestale* Gaspare Spontini. La ópera de Spontini ejerció una gran influencia en Berlioz.

1810 *La cambiale di matrimonio* Gioacchino Rossini. Sorprende la madurez de Rossini con sólo 18 años en esta farsa en un acto de una notable complejidad orquestal y que fue su primera ópera representada.

1812 *La scala di seta* Gioacchino Rossini. Farsa con influencias de Cimarosa. La obertura ha sido una de las más importantes como pieza de concierto.

1813 *Il signor Bruschino* Gioacchino Rossini. De todas las farsas juveniles de Rossini, esta es la más enrevesada, trepidante y divertida.

1813 *Tancredi* Gioacchino Rossini. La primera ópera seria de Rossini, a pesar de cambios obligados, indisposiciones y otros factores que afectaron al estreno. Tancredi llevó la fama del autor hasta las nubes.

1813 *L'italiana in Algeri* Gioacchino Rossini. Fue su primera obra maestra en el género buffo.

1814 *Il turco in Italia* Gioacchino Rossini. Esta ópera destaca de la producción de Rossini por sus conjuntos frecuentes y la ausencia de arias.

1816 *Il barbiere di Siviglia* Gioacchino Rossini. Es la ópera bufa más popular de Rossini y la más representada, con una magnífica sucesión de arias, duetos y coros. Rossini escribió esta ópera en un tiempo récord, ya que firmó el contrato con el teatro a menos de dos meses del estreno de la obra.

1816 *Otello* Gioacchino Rossini. Es la única obra de Rossini basada en un drama de Shakespeare.

1817 *La Cenerentola* Gioacchino Rossini. La completó en tres semanas.

1817 *La gazza ladra* Gioacchino Rossini. La ópera es especialmente conocida por su obertura.

1818 *Mosè in Egitto* Gioacchino Rossini. Esta obra fue concebida originalmente como un drama sacro adecuado para ser representado durante la Cuaresma.

1819 *La donna del lago* Gioacchino Rossini. Ópera exótica gracias a la situación de sus personajes en el entorno de un lago de las montañas de Escocia.

1821 *Der Freischütz* Carl Maria von Weber. La obra maestra de Weber y la primera gran ópera romántica alemana, especialmente por su identificación nacional y su carga emocional.

1823 *Semiramide* Gioacchino Rossini. Esta es la última ópera que Rossini compuso en Italia.

1826 *Oberon* Carl Maria von Weber. Es una de las piezas clave de la ópera romántica alemana y precursora de los dramas wagnerianos. Se representa en pocas ocasiones a causa de su dificultad escénica.

1827 *Il pirata* Vincenzo Bellini La ópera más larga de Bellini.

1829 *Guillaume Tell* Gioacchino Rossini. La última ópera de Rossini antes de su prematura jubilación.

1830 *Anna Bolena* Gaetano Donizetti. Fue el primer éxito de Donizetti en el ámbito internacional y le ayudó en gran manera a establecer su reputación.

1831 *La sonnambula* Vincenzo Bellini. Situada en Suiza.

1831 *Norma* Vincenzo Bellini. La ópera más conocida de Bellini, paradigma de las óperas románticas. El acto final de esta obra es notable por la originalidad de su orquestación.

1831 *Robert le diable* Giacomo Meyerbeer. Primera gran opéra de Meyerbeer.

1832 *L'elisir d'amore* Gaetano Donizetti. Esta obra fue la ópera interpretada más a menudo en Italia y no ha desaparecido en ningún momento del repertorio.

1833 *Lucrezia Borgia* Gaetano Donizetti. Una de las más populares del repertorio de Donizetti.

1835 *I puritani* Vincenzo Bellini. Drama situado en la Guerra Civil Inglesa, es una de sus mejores piezas.

1835 *Lucia di Lammermoor* Gaetano Donizetti. La ópera seria más famosa de Donizetti, notable per la escena de la locura de Lucía. Donizetti, por tal de dar un relieve, insólito hasta entonces, a la figura del tenor, escribió una escena final con recitativo, ária y cabaletta.

1836 *Les Huguenots* Giacomo Meyerbeer. Tal vez la más famosa de todas las *grands opéras* francesas, ámpliamente considerada com la obra maestra de Meyerbeer. Gozó de una inmensa popularidad aen su época y fue representada centenares de veces en los mejores teatros de Europa.

1838 *Benvenuto Cellini* Hector Berlioz. La primera ópera de Berlioz está llena de virtuosismos muy difíciles de interpretar.

1842 *Nabucco* Giuseppe Verdi. Verdi describió esta ópera como el verdadero comienzo de su carrera artística. Recibió este encargo tras varios fracasos.

1842 *Ruslan i Lyudmila* Mikhaïl Glinka. Esta versión episódica de un cuento de hadas tuvo gran influencia en los compositores rusos posteriores.

1843 *El holandés errante* Richard Wagner. Wagner consideraba esta ópera romántica alemana como el verdadero inicio de su carrera.

1843 *Don Pasquale* Gaetano Donizetti. Una de las últimas grandes *opere buffe*.

1845 *Tannhäuser* Richard Wagner. Describe el conflicto entre el amor pagano y la virtud cristiana. Tercera ópera escrita desde Dresden.

1846 *La damnation de Faust* Hector Berlioz. La concepción del género poco ortodoxa de Berlioz le llevó a realizar esta leyenda dramática previamente sólo en forma de concierto.

1847 *Macbeth* Giuseppe Verdi. Como tantos otros compositores románticos, Verdi admirava a Shakespeare y llegó a componer tres óperas basadas en sus obras teatrales.

1849 *Las alegres comadres de Windsor* Otto Nicolai. La única ópera alemana de Nicolai fue su éxito más duradero. Basada en el personaje de *Falstaff* de Shakespeare.

1851 *Rigoletto* Giuseppe Verdi. La primera y más innovadora de las tres óperas de Verdi del periodo intermedio y que se ha convertido en indispensable del repertorio. Basada en la comedia *El rey se divierte* de Víctor Hugo.

1853 *Il trovatore* Giuseppe Verdi. Este melodrama romántico es una de las partituras más melódicas de Verdi.

1853 *La traviata* Giuseppe Verdi. Basada en la narración de *La dame aux camélias* de Alejandro Dumas. Pocas óperas han tenido tanta difusión como esta. La escena del brindis es de las más conocidas de este género.

1855 *Les vêpres siciliennes* Giuseppe Verdi. La ópera muestra una clara influencia de Meyerbeer.

1858 *Les Troyens* Hector Berlioz. La ópera más grande de Berlioz y la culminación de la clásica tradición francesa. Es una obra grandiosa y desigual, llena de momentos de gran calidad teatral.

1859 *Fausto* Charles Gounod. De todas las puestas en escena musical de la leyenda de Fausto, la de este autor ha sido la más popular en audiencia.

1859 *Un ballo in maschera* Giuseppe Verdi. En la época en que se escribió, su autor era suficientemente rico como para no trabajar el resto de su vida. La obra tuvo ciertos problemas de censura, pues la temática se basaba en el asesinato de un monarca.

1862 *La forza del destino* Giuseppe Verdi. Esta tragedia fue encargada por el Teatro Imperial de San Petersburgo y Verdi estuvo influido por la tradición rusa en su escritura. Forma parte del repertorio operístico habitual.

1863 *Los pescadores de perlas* Georges Bizet. Hoy es la segunda ópera más interpretada de Bizet y es especialmente famosa por su dúo de tenor y barítono.

1864 *La belle Hélène* Jacques Offenbach. Parodia de los clásicos griegos.

1864 *Mireille* Charles Gounod. Se basa en el poema épico *Mireio* de Frederic Mistral y hace uso de la música popular provenzal.

1865 *Tristán e Isolda* Richard Wagner. Esta tragedia romántica es el trabajo más radical de Wagner y una de las piezas más revolucionarias en la historia de la música.

1867 *Don Carlos* Giuseppe Verdi. Basada en el drama homónimo de Friedrich von Schiller, esta ópera de Verdi es una de sus mejores creaciones.

1867 *Roméo et Juliette* Charles Gounod. La versión de Gounod de la tragedia de Shakespeare es su segunda obra más famosa después de *Fausto*.

1867 *Dalibor* Bedřich Smetana. Una de las óperas más exitosas de Smetana que explora temas de la historia checa.

1867 *Los maestros cantores de Nuremberg* Richard Wagner. La única ópera cómica de Wagner.

1868 *Mefistofele* Arrigo Boito. Sobre todo famoso como libretista de Verdi, Boito era también compositor y pasó muchos años para conseguir esta versión musical del mito de *Fausto*.

1869 *El oro del Rin* Richard Wagner. Es la primera de las cuatro óperas que forman el ciclo El Anillo del Nibelungo.

1869 *La valquiria* Richard Wagner. La segunda del ciclo El Anillo del Nibelungo. En las producciones de la Tetralogía suele ser la favorita, ya que contiene los temas musicales más memorables de Wagner.

1871 *Aida* Giuseppe Verdi. Encargada por el gobernador de Egipto, Verdi se inspiró en la *grand ópera* francesa. Su gran dramatismo y excitante música le otorgó un éxito inmediato.

1874 *Borís Godunov* Modest Mussorgski. El gran drama histórico de Mussorgsky muestra el desorden de Rusia a principios del siglo XVII mediante sus canciones folclóricas.

1874 *El murciélago* Johann Strauss. Probablemente la más popular de todas las operetas. En Austria se suele representar sobre todo para las fiestas de Navidad.

1875 *Carmen* Georges Bizet. Con argumento extraído de la novela homónima de Prosper Mérimée, es probablemente la más famosa de todas las óperas francesas.

1876 *Sigfrido* Richard Wagner. La tercera del ciclo El Anillo del Nibelungo. Explica la juventud y los hechos gloriosos del héroe *Sigfrido*.

1876 *El ocaso de los dioses* Richard Wagner. Es la cuarta y última de las òperas que componen El Anillo del Nibelungo.

1876 *La Gioconda* Amilcare Ponchielli. Es muy célebre el ballet *Danza de las horas*.

1877 *Sansón y Dalila* Camille Saint-Säens. Uno de los fragmentos más conocidos de la ópera son el aria *Mon coeur s'ouvre à ta voix* y la *Bacanal* del segundo y tercer acto respectivamente.

1879 *Eugenio Oneguin* Piotr Ilich Chaikovski. Es la ópera más popular de este compositor.

1881 *Los cuentos de Hoffmann* Jacques Offenbach. Actualmente es su ópera más interpretada.

1882 *Parsifal* Richard Wagner. La última ópera de Wagner está considerada su obra más exquisita. Solo el primer acto ya dura cerca de dos horas.

1882 *La doncella de nieve* Nikolái Rimski-Kórsakov. Una de las obras más líricas de este autor.

1884 *Manon* Jules Massenet. Es su opera más popular. Tiene un ritmo ligero y una música con famosas arias y duetos.

1887 *Otello* Giuseppe Verdi. Estaba basada en un libreto de Arrigo Boito y fue compuesta tras dieciséis años de silencio por parte del autor.

1890 *Cavalleria rusticana* Pietro Mascagni. Recorrió de forma triunfal los teatros de Italia y de Europa.

1890 *El príncipe Ígor* Aleksandr Borodín. Es conocida por sus *Danzas Polovtsianas*.

1890 *La dama de picas* Piotr Ilich Chaikovski. Escrita en tan solo 44 días, durante un viaje a Italia, se convirtió en su ópera favorita.

1893 *Falstaff* Giuseppe Verdi. La ópera final de Verdi se basó en un libreto de Arrigo Boito.

1893 *Hänsel und Gretel* Engelbert Humperdinck. Con influencias de Wagner y del verismo italiano, se representa sobre todo en países germánicos.

1893 *Manon Lescaut* Giacomo Puccini. El éxito de esta obra establecía la reputación de Puccini como compositor de música contemporánea de primera fila. La obra tiene un estilo vinculable al espíritu verista que se estaba formando en aquellos años.

1894 *Thaïs* Jules Massenet. Tuvo mucho éxito en su momento.

1896 *La bohème* Giacomo Puccini. Basada en las *Scenes de la vie en bohème* de Henri Murger.

1898 *Fedora* Umberto Giordano. En su estreno gustó al público, pero no a la crítica, lo cual no impidió el éxito continuo durante treinta años. Luego se apagó pero a finales del siglo XX se ha vuelto a representar.

1899 *La novia del zar* Nikolái Rimski-Kórsakov. En esta ópera, el compositor ruso hizo brillantes experimentos con la instrumentación, combinando sonoridad y efectos tonales.

1900 *Tosca* Giacomo Puccini. *Tosca* es la más wagneriana de las óperas de Puccini con un empleo frecuente del *leitmotiv*. Es una de sus óperas más famosas.

1901 *Rusalka* Antonín Dvořák. La única ópera de Dvořák que tuvo repercusión internacional, que está basado en un cuento popular danés sobre una sirenita.

1902 *Peleas y Melisande* Claude Debussy. Es una de la óperas más significativas del siglo XX.

1904 *Jenůfa* Leóš Janáček. Retrata la vida rural e incluye bailes folclóricos y coro, pero un ambiente oscuro se va apoderando de la obras. Tardó 10 años en completarla.

1904 *Madama Butterfly* Giacomo Puccini. Aunque contiene motivos japoneses, la música sigue siendo italiana. Él mismo la definió como una de sus óperas más profundas e imaginativas.

1905 *La viuda alegre* Franz Lehár. Una de las operetas vienesas más famosas. Es una muestra de la celebración imperial al antiguo estilo vienés y de una tierna nostalgia por una época feliz.

1905 *Salomé* Richard Strauss. El libreto es una traducción literal de la lengua alemana de la obra homónima de Oscar Wilde.

1907 *La ciudad invisible de Kitege* Nikolai Rimski-Kórsakov. Basada en leyendas rusas, con un argumento fantástico y folclórico, se ha convertido en una de la óperas más representativas del repertorio ruso.

1909 *Elektra* Richard Strauss. Esta tragedia oscura lleva la música de Strauss a la frontera de la música atonal.

1910 *Don Quijote* Jules Massenet. El último gran éxito de Massenet es una comedia inspirada en Don Quijote de la Mancha de Miguel de Cervantes.

1911 *El caballero de la rosa* Richard Strauss. Está situada en la Viena en el siglo XVIII.

1912 *Ariadna en Naxos* Richard Strauss. Una muestra de comedia y tragedia con una ópera dentro de una ópera. En la figura de *Zerbinetta* aparece la primera de las grandes figuras de exhibición vocal de Strauss.

1913 *La vida breve* Manuel de Falla. Un apasionante drama español influenciado por el verismo y por la estética típica de la zarzuela, mas con una técnica orquestal y una brillantez que hicieron de esta obra la ópera en lengua española más representada.

1914 *Francesca da Rimini* Riccardo Zandonai. El lenguaje sinfónico de la orquesta recibe un tratamiento muy eficaz.

1918 *El castillo de Barbazul* Béla Bartók. La única ópera de Bartok es un drama psicológico intenso.

1920 *La ciudad muerta* Erich Wolfgang Korngold. La ópera más conocida de Korngold.

1921 *Katia Kabanová* Leóš Janáček. La primera de las grandes ópera de la madurez de Janáček, basada en una obra de Ostrovski sobre el fanatismo religioso y el amor prohibido en la Rusia provincial.

1921 *El amor de las tres naranjas* Serguei Prokófiev. Una ópera cómica basada en un cuento de hadas de Carlo Gozzi.

1924 *La zorra astuta* Leóš Janáček. Una de las obras más populares del compositor, la historia está basada en unos dibujos de animales de campo checos.

1925 *Wozzeck* Alban Berg. Una de las óperas clave del siglo XX. Mezcla técnicas atonales con otras más tradicionales. Tardó ocho años en componerla y su influencia en compositores posteriores es muy importante.

1926 *El rey Roger* Karol Szymanowski. Una de las óperas polacas más importantes.

1926 *Turandot* Giacomo Puccini. La última ópera de Puccini quedó inacabada por su fallecimiento y fue finalizado por su alumno y compositor Franco Alfano. Es muy famosa su aria *Nessun dorma*.

1933 *Arabella* Richard Strauss. Está ambientada en Viena.

1935 *La mujer silenciosa* Richard Strauss. Una ópera cómica basada en una obra de Ben Jonson.

1935 *Porgy y Bess* George Gershwin. La inclusión de elementos de jazz y de espiritual negro le dieron un sello muy personal.

1937 *Lulu* Alban Berg. La segunda ópera de Berg quedó inacabada por su muerte, siendo terminada por Friedrich Cerha.

1938 *Matías el pintor* Paul Hindemith. La ópera más popular de Hindemith es una parábola sobre un artista que sobrevive en tiempos de crisis.

1945 *Peter Grimes* Benjamin Britten. Se convierte en la primera ópera en inglés que llegaba al repertorio internacional desde Dido y Eneas de Purcell.

1945 *Guerra y paz* Serguei Prokófiev. Está basada en la novela del mismo nombre de Tolstoi.

1947 *Los pechos de Tiresias* Francis Poulenc. La primera ópera de Poulenc es una comedia corta surrealista.

1948 *El gato con botas* Xavier Montsalvatge. Con libreto de Néstor Luján, es una adaptación del célebre cuento infantil de Charles Perrault.

1951 *Billy Budd* Benjamin Britten. Todos los protagonistas son masculinos, incluyendo el coro.

1954 *El ángel de fuego* Sergéi Prokófiev. Es una fábula intensa y simbolista sobre el bien y el mal.

1955 *El sombrero de paja de Florencia* Nino Rota. Como compositor cinematográfico, utiliza con habilidad el *leitmotiv* para las situaciones que se repiten.

1957 *Diálogos de carmelitas* Francis Poulenc. Se sitúa en un convento durante la Revolución Francesa.

www.ingramcontent.com/pod-product-compliance
Lightning Source LLC
Chambersburg PA
CBHW081050170526
45158CB00006B/1920